>>> 前言

輕鬆學成語，
快樂增進語文力

　　成語是中國文化中一個非常特殊且優美的語言形式。它是先民語言的智慧，經過一再使用和提煉而形成一種長期慣用、形式簡潔，意思精闢的定型片語或短句。成語僅用短短的幾個字，就能夠完整表達抽象的情感和複雜的概念。適時適量地使用活潑生動的成語，還可以使原本平淡無奇的內容變得更有味道、更具內涵。

　　但是，成語有的來自歷史典故、有的是慣用語，指涉的涵義較為深刻、且有其特定的用法，小朋友們不太容易理解這些成語的意思，不僅不容易記憶，而且經常誤用而鬧

笑話。因此，我們精心選編四十三則常用的成語謎語，希望透過猜謎這樣有趣的活動，可以使小朋友們輕輕鬆鬆地理解一些常用成語，並可以正確地運用。全書最後更設計一份語文大考驗，讓小朋友能夠反復練習，靈活運用。

本書謎題以簡潔通俗的語言，涵蓋了謎底的內容，使小朋友們能很快地聯想到謎底。「知識寶庫」則詳細介紹成語的含義、成語故事以及相關的常識，讓孩子能夠透過對成語相關知識的了解，加強記憶，並學會運用成語。最後還有造句範例，讓孩子學習正確的用法。

透過這本謎語書，希望小朋友能在謎語中遊戲，在遊戲中學習，在學習中增長知識。

>>> 目 錄 <<<

只要了解題目的意思，就可以順著邏輯，找出和題目相配合的
成語或四字慣用語，順利猜出答案了！

神射手

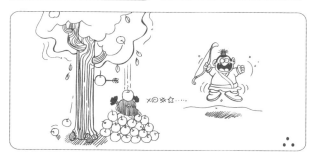

◎有點難嗎？沒關係，給你一點小提示，
　答案就在底下這五個詞語之中喔！

百發百中、千軍萬馬、十全十美、七上八下、一五一十

百發百中

★為甚麼

「百發百中」是指神槍手的射擊技術高超。

★知識寶庫

古時候有個著名的射箭能手叫養由基，他能在百步之外射中楊柳葉子，而且連射三箭，依次射中事先標明號數的一、二、三號葉子，且全中葉心，非常準確。

★造句範例

奧運會射擊冠軍的槍法真是百發百中。

只要了解題目的意思，就可以順着邏輯，找出和題目相配合的成語或四字慣用語，順利猜出答案了！

魔術精采，難解其妙

有誰願意一試，人去無影！

（！）

我來！

有陷阱！

◎有點難嗎？沒關係，給你一點小提示，

答案就在底下這五個詞語之中喔！

變幻莫測、童叟無欺、不解風情、七手八腳、難言之隱

變幻莫測

★為甚麼

變幻莫測是指事物變化很多，無法預測。

★知識寶庫

魔術是雜技的一種，以迅速敏捷的技巧或特殊裝置把實在的動作掩蓋起來，使觀眾感覺物體忽有忽無，變幻莫測。

★造句範例

夏季的天氣變幻莫測，剛剛還是晴空萬里，現在卻下起了傾盆大雨。

02

只要了解題目的意思，就可以順着邏輯，找出和題目相配合的
成語或四字慣用語，順利猜出答案了！

春蠶吐絲

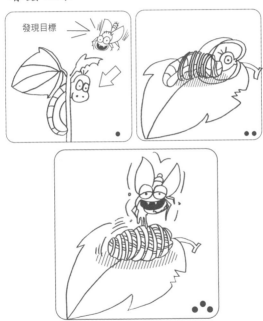

◎有點難嗎？沒關係，給你一點小提示，
　答案就在底下這五個詞語之中喔！

嘔心瀝血、牽腸掛肚、絲絲入扣、千迴百轉、作繭自縛

作繭自縛

★為甚麼
蠶吐絲作繭，把自己包在裏面。

★知識寶庫
「作繭自縛」比喻自己束縛自己，讓自己陷入困境。

★造句範例
我們需要制定必要的規章制度，但不可過於繁瑣，弄得作繭自縛。

03

順理成章道理多　第04題

只要了解題目的意思，就可以順着邏輯，找出和題目相配合的成語或四字慣用語，順利猜出答案了！

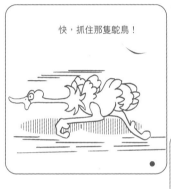

快，抓住那隻鴕鳥！

鴕鳥遇敵

◎有點難嗎？沒關係，給你一點小提示，
　答案就在底下這五個詞語之中喔！

驍勇善戰、十面埋伏、鎩羽而歸、雞飛狗跳、藏頭露尾

藏頭露尾

★為甚麼

「藏頭露尾」字面的意思是藏起腦袋露出尾巴。據說鴕鳥在遇到危險的時候，常常會把頭鑽進沙裏，以為這樣就平安無事。

★知識寶庫

「藏頭露尾」形容行為舉止畏畏縮縮，或故意不把話說清楚。

★造句範例

遇到麻煩時，我們不能像鴕鳥一樣藏頭露尾。

04

順理成章道理多　第05題

只要了解題目的意思，就可以順着邏輯，找出和題目相配合的成語或四字慣用語，順利猜出答案了！

上粧

◎有點難嗎？沒關係，給你一點小提示，

答案就在底下這五個詞語之中喔！

塗脂抹粉、面目全非、擠眉弄眼、張牙舞爪、千嬌百媚

塗脂抹粉

★為甚麼

上，有塗和搽的意思。上粧就是化粧。

★知識寶庫

「脂」就是胭脂。「塗脂抹粉」指女子打扮。也比喻為遮掩事物醜惡的本質而粉飾打扮。

★造句範例

十七、八歲的女孩青春逼人，朝氣昂揚，根本不用塗脂抹粉。

05

只要了解題目的意思，就可以順着邏輯，找出和題目相配合的
成語或四字慣用語，順利猜出答案了！

採購回家

老闆，我回來了！

臭小子，出去採
購了三年，現在
才回來！

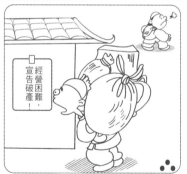

經營困難，
宣告破產！

◎有點難嗎？沒關係，給你一點小提示，
答案就在底下這五個詞語之中喔！

滿載而歸、心滿意足、足不出戶、運籌帷幄、家徒四壁

滿載而歸

★為甚麼

「滿載而歸」指裝得滿滿地回來。形容收穫很大。

★知識寶庫

這個成語出自明代李贄的文章，說到：林汝甯曾三次赴任，一個叫黃生的人每次都跟隨一同前去，而且每次都滿載而歸。

★造句範例

爺爺早上出門釣魚，傍晚便滿載而歸。

06

只要了解題目的意思，就可以順着邏輯，找出和題目相配合的成語或四字慣用語，順利猜出答案了！

醫生開處方

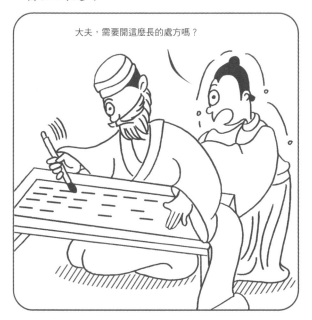

◎有點難嗎？沒關係，給你一點小提示，
答案就在底下這五個詞語之中喔！

藥到病除、不聞不問、鐵口直斷、妙手回春、對症下藥

對症下藥

★為甚麼

「對症下藥」就是針對病症用藥。比喻針對問題所在，採取有效的措施。

★知識寶庫

華佗是我國東漢末年一位傑出的醫學家。他善於區分不同病情和臟腑位置，對症施治，影響非常深遠。直到今天，人們評價妙手回春的醫生時，常常用「華佗再世」來盛讚他們。

★造句範例

要想改善學習效果，首先必須找出問題所在，然後對症下藥。

只要了解題目的意思，就可以順着邏輯，找出和題目相配合的
成語或四字慣用語，順利猜出答案了！

樂於接受批評

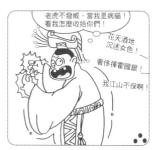

◎有點難嗎？沒關係，給你一點小提示，

答案就在底下這五個詞語之中喔！

議論紛紛、不知好歹、十全十美、聞過則喜、恬不知恥

聞過則喜

★為甚麼

「過」就是過錯。「聞過則喜」則是聽到有人指出自己的缺點或錯誤就高興。指虛心接受意見。

★知識寶庫

這個成語出自《孟子·公孫丑上》：「子路，人告之以有過則喜。」子路是孔子的學生。

★造句範例

面對他人的批評要有聞過則喜的氣度。

08

只要了解題目的意思，就可以順着邏輯，找出和題目相配合的成語或四字慣用語，順利猜出答案了！

欲窮千里目，更上一層樓

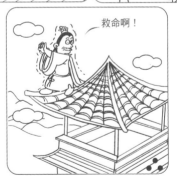

◎有點難嗎？沒關係，給你一點小提示，
　答案就在底下這五個詞語之中喔！

日上三竿、一望無際、目光如豆、高瞻遠矚、居安思危

高瞻遠矚

★為甚麼
「高瞻遠矚」是形容眼光遠大。

★知識寶庫
「欲窮千里目，更上一層樓」出自唐代詩人王之渙的《登鸛雀樓》一詩。全詩是：白日依山盡，黃河入海流。欲窮千里目，更上一層樓。

★造句範例
我們做事不但要腳踏實地，還要高瞻遠矚。

09

只要了解題目的意思，就可以順著邏輯，找出和題目相配合的
成語或四字慣用語，順利猜出答案了！

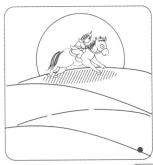

騎士趕路

◎有點難嗎？沒關係，給你一點小提示，
答案就在底下這五個詞語之中喔！

故步自封、邯鄲學步、馬不停蹄、倏然即逝、安步當車

馬不停蹄

★為甚麼

騎士是騎着馬的，他要趕路，馬當然要不停地跑。

★知識寶庫

這個成語形容不間斷地做事，非常忙碌。

★造句範例

小明的爸媽工作很忙，常常馬不停蹄地東奔西跑。

10

根據題目找出關鍵的字詞，「腦筋急轉彎」，就能組合出令人驚喜的答案喔！

螃蟹上街

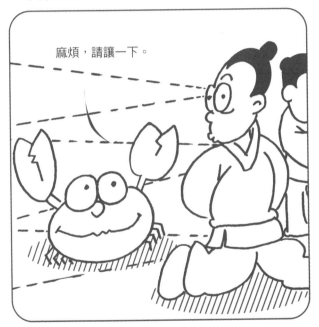

麻煩，請讓一下。

◎有點難嗎？沒關係，給你一點小提示，
　答案就在底下這五個詞語之中喔！

口吐白沫、張牙舞爪、丟盔卸甲、橫行霸道、螳臂擋車

橫行霸道

★為甚麼

螃蟹是橫着行走的，所以牠上街就是「橫行霸道」。

★知識寶庫

這個成語形容壞人胡作非為，蠻不講理。

★造句範例

橫行霸道的人通常不受歡迎。

01

根據題目找出關鍵的字詞，「腦筋急轉彎」，就能組合出令
人驚喜的答案喔！

鸚鵡學舌

混蛋，再靠近的話我就報警了！

混蛋，再靠近的話我就報警了！

◎有點難嗎？沒關係，給你一點小提示，

　答案就在底下這五個詞語之中喔！

鳥語花香、有樣學樣、言過其實、人云亦云、娓娓道來

人云亦云

★為甚麼

鸚鵡是種可以模仿人說話聲音的鳥。若人對着牠說一些簡單的話，牠就會跟着說。

★知識寶庫

「云」就是說，「亦」表示也。「人云亦云」便是人家怎麼說，自己也跟着怎麼說。指沒有主見，只會隨聲附和。

★造句範例

我們對待事物應該有自己的主見，不能人云亦云。

02

根據題目找出關鍵的字詞，「腦筋急轉彎」，就能組合出令
人驚喜的答案喔！

蛀書蟲

◎有點難嗎？沒關係，給你一點小提示，
　答案就在底下這五個詞語之中喔！

百孔千瘡、一本萬利、咬文嚼字、腦滿腸肥、飽食終日

咬文嚼字

★為甚麼

蛀書蟲以啃食「文字」為生，所以是「咬文嚼字」。

★知識寶庫

「咬文嚼字」是形容一個人在寫文章或說話的時候過分斟酌字句。顯得死板不會變通，或賣弄學問。

★造句範例

寫文章不能只知道咬文嚼字，重要的是表現出情感。

03

根據題目找出關鍵的字詞，「腦筋急轉彎」，就能組合出令人驚喜的答案喔！

禁捕魚蝦

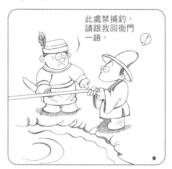

此處禁捕釣，請跟我回衙門一趟。

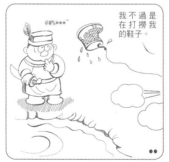

我不過是在打撈我的鞋子。

◎有點難嗎？沒關係，給你一點小提示，
　答案就在底下這五個詞語之中喔！

不三不四、禁止通行、不可捉摸、不可兒戲、混水摸魚

不可捉摸

★為甚麼

「禁捕魚蝦」也就是不可以再到河裏去摸魚捉蝦啦！

★知識寶庫

「不可捉摸」真正的意思是指一件事或一個人不可預測和估量。

★造句範例

他拿着書細細品味，彷彿書中的每一句話都包含着不可捉摸的祕密。

04

蛇行

◎有點難嗎？沒關係，給你一點小提示，

答案就在底下這五個詞語之中喔！

不屈不撓、不脛而走、百折不回、鋌而走險、畫蛇添足

不脛而走

★為甚麼

蛇行動時全身匍匐在地上，即使沒有腿、沒有腳，還是能夠弓爬着前進。

★知識寶庫

「脛」是小腿，而「走」字在古代並不是和現代一樣指緩步前進，而是表示「跑」。「不脛而走」便是說沒有腿卻能跑。比喻事物無需推行，就已經迅速傳播開來。

★造句範例

麗文就要轉學的消息不脛而走，全班同學很快都知道了。

根據題目找出關鍵的字詞，「腦筋急轉彎」，就能組合出令人驚喜的答案喔！

將軍回村當農民

我一定要征服這片土地！

◎有點難嗎？沒關係，給你一點小提示，

　答案就在底下這五個詞語之中喔！

丟盔卸甲、解甲歸田、朝令夕改、放下屠刀、文武雙全

解甲歸田

★為甚麼
即使是威武的大將軍，種田時也得脫下鎧甲，所以是「解甲歸田」。

★知識寶庫
「甲」是古人作戰時穿的護身衣。「解甲歸田」就是脫掉鎧甲，回家種田。指軍人退役回鄉務農。

★造句範例
大將軍廉頗解甲歸田後依然心繫民生疾苦，關注國家安危。

根據題目找出關鍵的字詞，「腦筋急轉彎」，就能組合出令
人驚喜的答案喔！

人人有房住

客棧

客倌，要住店否？

OH，NO！

我帶着房子
過來的。

房車！

◎有點難嗎？沒關係，給你一點小提示，
　答案就在底下這五個詞語之中喔！

各得其所、愛屋及烏、家徒四壁、居安思危、安居樂業

各得其所

★為甚麼

房子就是住所。但「所」在成語中的意思是位置。「各得其所」就是指每個人或事物都得到恰當的位置或安排。

★知識寶庫

這個成語來源於漢朝，傳說漢武帝的外甥酒後殺人，漢武帝雖然很難過，還是將他處死。臣子東方朔說：「賞功不避仇敵，罰罪不考慮骨肉，這兩點陛下都做到了，四海之內的百姓就會各得其所。」

★造句範例

針對各人專長安排工作，才能使人人各得其所。

根據題目找出關鍵的字詞，「腦筋急轉彎」，就能組合出令人驚喜的答案喔！

人造衛星

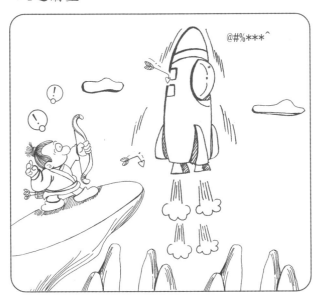

◎有點難嗎？沒關係，給你一點小提示，

　答案就在底下這五個詞語之中喔！

不翼而飛、日起有功、一日千里、歲月如梭、人定勝天

不翼而飛

★為甚麼
人造衛星沒有翅膀也能在空中運行。

★知識寶庫
「翼」就是翅膀。「不翼而飛」就是沒有翅膀也能飛走。比喻事情傳播得很迅速或物品莫名其妙地丟失。

★造句範例
小明放在桌上的鋼筆竟然不翼而飛！

08

杭改作航

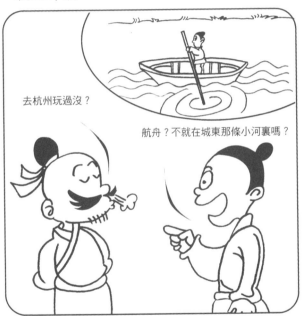

去杭州玩過沒？

航舟？不就在城東那條小河裏嗎？

◎有點難嗎？沒關係，給你一點小提示，
　答案就在底下這五個詞語之中喔！

刻舟求劍、草草了事、文不對題、行將就木、木已成舟

木已成舟

★為甚麼

把「杭」字的「木」旁改成「舟」就成了「航」字。

★知識寶庫

「木已成舟」指樹木已經做成了船。比喻事情已成定局，無法改變。

★造句範例

事情已經到了這個地步，算是木已成舟，想後悔也來不及了。

09

語帶雙關妙趣多 第10題

根據題目找出關鍵的字詞，「腦筋急轉彎」，就能組合出令人驚喜的答案喔！

變奏為春

◎有點難嗎？沒關係，給你一點小提示，
答案就在底下這五個詞語之中喔！

改弦更張、舊調重彈、四季如春、琴瑟和鳴、偷天換日

偷天換日

★為甚麼

「奏」字變為「春」字，只需要把下面的「天」換作「日」。

★知識寶庫

「偷天換日」比喻暗中改變事物的真相，以達到矇混欺騙的目的。

★造句範例

他耍弄偷天換日的把戲，騙過了許多人。

10

根據題目找出關鍵的字詞，「腦筋急轉彎」，就能組合出令人驚喜的答案喔！

風涼話

◎有點難嗎？沒關係，給你一點小提示，

答案就在底下這五個詞語之中喔！

冷言冷語、微風細雨、萬箭穿心、金玉良言、良藥苦口

冷言冷語

★為甚麼

「冷言冷語」指帶譏諷的冷冰冰的話。

★知識寶庫

在清代《醒世恆言》裏有一句是這樣說得：「只這冷言冷語，連譏帶訕的，教人怎麼當得！」就是說這樣帶着譏笑諷刺的冷言冷語，沒有人能受得了。

★造句範例

就算自己不贊同別人的意見，也不可以冷言冷語搞得別人下不了台。

第三季，任務忙

◎有點難嗎？沒關係，給你一點小提示，
答案就在底下這五個詞語之中喔！

不三不四、多事之秋、目不暇給、一葉知秋、事不過三

多事之秋

★為甚麼

一年分四個季度。一、二、三月是春季；四、五、六月是夏季；七、八、九月是秋季；十、十一、十二月是冬季。

★知識寶庫

「多事之秋」裏的「秋」是年、時期的意思。「多事之秋」是指事故很多，局勢不安定的時期。

★造句範例

學校正值意外事故頻傳的多事之秋，不巧又發生校外人士闖入行竊的案件。

不可超過十五分鐘

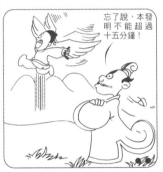

◎有點難嗎？沒關係，給你一點小提示，
　答案就在底下這五個詞語之中喔！

迫不及待、分秒必爭、刻不容緩、機不可失、指日可待

刻不容緩

★為甚麼
十五分鐘就是一刻鐘。

★知識寶庫
「刻不容緩」就是片刻也不能拖延，形容
形勢十分緊迫。

★造句範例
保護大自然已經到了刻不容緩的時候了。

02

題目裏提示了某個關鍵的字詞，找出關鍵字詞，再把題目的意思想一想，就可以猜出答案了！

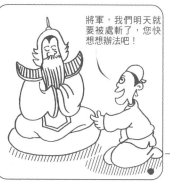

三十六計皆用盡

◎有點難嗎？沒關係，給你一點小提示，
答案就在底下這五個詞語之中喔！

走為上策、足智多謀、談笑風生、有勇無謀、無計可施

無計可施

★為甚麼

「計」是指策略、辦法;「施」是指施展、使用。「無計可施」就是沒有辦法可使用。

★知識寶庫

《三十六計》是集結中國古代卓越的作戰技巧總結而成的兵書。裏面蒐集了三十六種軍事計謀。我們所熟悉的「美人計」就是其中一計。

★造句範例

正當他們無計可施時,一艘船從遠處駛來,正好載他們過河。

題目裏提示了某個關鍵的字詞，找出關鍵字詞，再把題目的意思想一想，就可以猜出答案了！

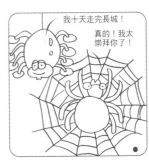

我十天走完長城！

真的！我太崇拜你了！

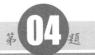

十天跑完長城

◎有點難嗎？沒關係，給你一點小提示，
　答案就在底下這五個詞語之中喔！

快馬加鞭、刻不容緩、萬里晴空、一刻千金、一日千里

一日千里

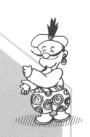

★為甚麼

我們通常都說「萬里長城」。十天跑完一萬里，不正是「一日千里」嗎？

★知識寶庫

「一日千里」一是用來形容馬兒跑得快，二是用來比喻事物發展得迅速。

★造句範例

在大家的努力下，工作進度一日千里，很快就完成了預期目標。

04

題目裏提示了某個關鍵的字詞，找出關鍵字詞，再把題目的意思想一想，就可以猜出答案了！

舉雙手贊成

◎有點難嗎？沒關係，給你一點小提示，

答案就在底下這五個詞語之中喔！

多此一舉、孤掌難鳴、五體投地、手舞足蹈、隻手遮天

多此一舉

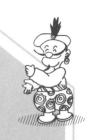

★為甚麼

舉一隻手就已經表示贊成了，那麼舉兩隻手來表示贊成不就是「多此一舉」了？

★知識寶庫

「舉」在這個成語中是指舉動、行動。「多此一舉」多用來表示多餘、沒有必要的舉動。

★造句範例

如果我早一點知道你已經出院，就不會多此一舉跑去醫院了。

05

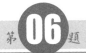

話中有話玄機多 第 06 題

題目裏提示了某個關鍵的字詞，找出關鍵字詞，再把題目的意思想一想，就可以猜出答案了！

我們學數字的時候，可以藉助我們的手指。

那手指有五個，超過十的數字怎麼數？笨蛋！可以

五個手指頭

用腳趾啊！

◎有點難嗎？沒關係，給你一點小提示，

答案就在底下這五個詞語之中喔！

七上八下、不三不四、屈指可數、一五一十、三長兩短

59

三長兩短

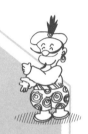

★為甚麼
五個手指頭伸出來，中間三指長，左右二指短，不就是「三長兩短」？

★知識寶庫
「三長兩短」是指意外的災禍或事故。也特指人的死亡。

★造句範例
要是你有個三長兩短，我怎麼向你父母交代呢？

06

題目裏提示了某個關鍵的字詞，找出關鍵字詞，再把題目的意思想一想，就可以猜出答案了！

乞丐遇上大雪天

◎有點難嗎？沒關係，給你一點小提示，

答案就在底下這五個詞語之中喔！

苦中作樂、雪上加霜、飢寒交迫、錦上添花、冷言冷語

飢寒交迫

★為甚麼

乞丐沒錢買東西吃，又碰上寒冷的大雪天，就是「飢寒交迫」了。

★知識寶庫

「飢寒交迫」就是衣食無着，又餓又冷。形容生活極端貧困。

★造句範例

他在山中迷路，飢寒交迫地在暴風雪中尋找出路。

07

演員卸粧

◎有點難嗎？沒關係，給你一點小提示，
答案就在底下這五個詞語之中喔！

原形畢露、面目全非、巧奪天工、塗脂抹粉、不分皂白

原形畢露

★為甚麼

演員表演之前都會根據角色的需要而化粧，演完之後就會卸粧，露出原本的面貌。

★知識寶庫

「畢」指都、全部。這個成語就是說原來的面目完全顯露出來。形容偽裝被徹底剝掉，暴露出本來面目。多為貶義。

★造句範例

戰爭一開始，平日裏愛吹牛的他就原形畢露，慌忙逃離了戰場。

08

題目裏提示了某個關鍵的字詞，找出關鍵字詞，再把題目的意思想一想，就可以猜出答案了！

採購象棋

◎有點難嗎？沒關係，給你一點小提示，
　答案就在底下這五個詞語之中喔！

兵來將擋、招兵買馬、身先士卒、多多益善、楚河漢界

招兵買馬

★為甚麼

象棋是一種兩人對下的棋類運動。雙方各有棋子十六個,有將士兵馬⋯⋯。

★知識寶庫

「招兵買馬」是指組織或擴充武裝力量或人力。

★造句範例

隋朝末年,李世民廣交英雄豪傑,積極招兵買馬,準備舉兵反隋,奪取天下。

09

題目裏提示了某個關鍵的字詞，找出關鍵字詞，再把題目的意思想一想，就可以猜出答案了！

集體朗誦

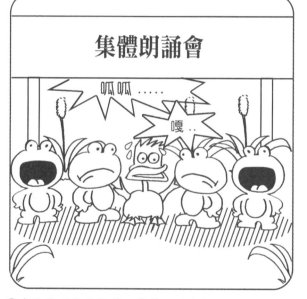

◎有點難嗎？沒關係，給你一點小提示，
答案就在底下這五個詞語之中喔！

人云亦云、信口開合、眾口一詞、百口莫辯、有口難言

眾口一詞

★為甚麼

集體朗誦必須大家一起誦讀同樣的詞句，所以是眾口一詞。

★知識寶庫

「眾口一詞」便是所有的人都說同樣的話。

★造句範例

他本來不相信這樣的事，但聽到大家眾口一詞，他也就慢慢相信了。

10

題目裏提示了某個關鍵的字詞，找出關鍵字詞，再把題目的意思想一想，就可以猜出答案了！

選把好刀

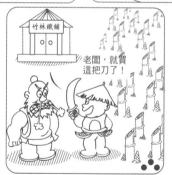

◎有點難嗎？沒關係，給你一點小提示，
　答案就在底下這五個詞語之中喔！

將本求利、劍拔弩張、唯利是圖、迎刃而解、一刀兩斷

唯利是圖

★為甚麼

鋒利的刀才是好刀。「唯利是圖」是說只看到利益，別的甚麼都不顧了。

★知識寶庫

春秋時，秦國本來與晉國關係很好，但後來秦國又背叛晉國。秦王說：「余雖與晉出入，余唯利是視。」也就是說「我曾經與晉國有過交往，都是出於自身利益的考慮。」「唯利是圖」便是由這句話演變而來。

★造句範例

地下錢莊唯利是圖，冷酷無情。

找找看，從題目沒說出來的部分找出關鍵的字詞，就能組成
讓人會心一笑的答案喔！

只招九人

◎有點難嗎？沒關係，給你一點小提示，
　答案就在底下這五個詞語之中喔！

七上八下、十全十美、不可收拾、缺一不可、路不拾遺

不可收拾

★為甚麼

只招九個人,那麼第十個人當然不可收啦!

★知識寶庫

「不可收拾」就是說事情、局面已經到了無法處理的地步。

★造句範例

不要把事情弄到不可收拾的地步才知道後悔。

01

找找看，從題目沒說出來的部分找出關鍵的字詞，就能組成
讓人會心一笑的答案喔！

不怕中間

台下的有誰來挑戰？

中間那位朋友！

哈！

◎有點難嗎？沒關係，給你一點小提示，
　答案就在底下這五個詞語之中喔！

前後呼應、本末倒置、畏首畏尾、上下顛倒、顧此失彼

畏首畏尾

★為甚麼

不怕中間，言外之意，怕的就是頭尾了。

★知識寶庫

「畏」就是害怕、恐懼的意思。「首」，指前面；「尾」，指後面。「畏首畏尾」就是前也怕，後也怕。比喻做事膽子小，顧慮多。

★造句範例

畏首畏尾不是面對問題時應該有的態度。

02

找找看，從題目沒說出來的部分找出關鍵的字詞，就能組成讓人會心一笑的答案喔！

二四六八十

二！

二、四、六、八、十，
每次你都這樣出拳，沒創意！

◎有點難嗎？沒關係，給你一點小提示，
　答案就在底下這五個詞語之中喔！

雙雙對對、無獨有偶、缺一不可、形單影隻、成雙成對

無獨有偶

★為甚麼

二四六八十，都是雙數沒有單數。

★知識寶庫

「偶」在這個成語是指一對。「無獨有偶」這個成語的意思是不止一個。

★造句範例

他喜歡吃臭豆腐，無獨有偶的是，他太太也喜歡。

03

找找看，從題目沒說出來的部分找出關鍵的字詞，就能組成
讓人會心一笑的答案喔！

長江黃河皆入海

◎有點難嗎？沒關係，給你一點小提示，
　答案就在底下這五個詞語之中喔！

涇渭分明、殊途同歸、兼容並蓄、大江東流、滔滔不絕

殊途同歸

★為甚麼

長江是中國第一大河。發源於青藏高原唐古喇山，在上海市注入東海。黃河發源於青藏高原，最後注入渤海。長江和黃河雖然流經不同的地方，最終都流入了大海。

★知識寶庫

殊，不同的。途，途徑。「殊途同歸」比喻用不同的方式達到相同的目的。

★造句範例

他們使用的研究方法雖然不同，但是殊途同歸，最後得到相同的結論。

04

無中生有想像多　第 **05** 題

找找看，從題目沒說出來的部分找出關鍵的字詞，就能組成讓人會心一笑的答案喔！

新紀錄

這次我不睡覺了！

臭烏龜，這次你死定了！

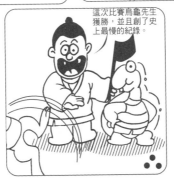

這次比賽烏龜先生獲勝，並且創了史上最慢的紀錄。

◎有點難嗎？沒關係，給你一點小提示，
　答案就在底下這五個詞語之中喔！

史無前例、史不絕書、前車之鑑、古已有之、罄竹難書

史無前例

★為甚麼

既然是新紀錄，過去當然就沒有一樣的事例。

★知識寶庫

「史無前例」就是歷史上從來沒有發生過的事。指前所未有。

★造句範例

登山隊克服萬難登上聖母峯，完成史無前例的壯舉。

05

找找看，從題目沒說出來的部分找出關鍵的字詞，就能組成
讓人會心一笑的答案喔！

始祖

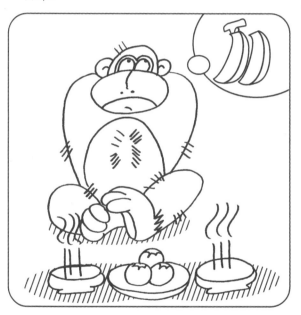

◎有點難嗎？沒關係，給你一點小提示，

答案就在底下這五個詞語之中喔！

前無古人、後無來者、開門見山、炎黃子孫、千秋萬世

前無古人

★為甚麼

始祖是有世系可考的最初的祖先,在他之前就沒有別人啦。「前無古人」就指以前的人從來沒有做過的。也指空前的。

★知識寶庫

這個成語出自唐代詩人陳子昂的〈登幽州台歌〉:「前不見古人,後不見來者。念天地之幽幽,獨愴然而涕下。」

★造句範例

阿波羅登月計劃是一項前無古人的偉大工程。

06

找找看，從題目沒說出來的部分找出關鍵的字詞，就能組成讓人會心一笑的答案喔！

歧視黑人

◎有點難嗎？沒關係，給你一點小提示，
答案就在底下這五個詞語之中喔！

不白之冤、不分皂白、青紅皂白、雪中送炭、好色之徒

83

不白之冤

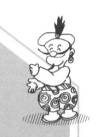

★為甚麼

黑人就是因為皮膚「不白」才會受到歧視，所以是「不白之冤」。

★知識寶庫

「白」是清楚、明白的意思。「不白之冤」是指得不到辯白或洗刷的冤屈。

★造句範例

他蒙受多年的不白之冤，終於得到昭雪。

07

找找看，從題目沒說出來的部分找出關鍵的字詞，就能組成
讓人會心一笑的答案喔！

冠軍、亞軍

◎有點難嗎？沒關係，給你一點小提示，
　答案就在底下這五個詞語之中喔！

數一數二、不三不四、五窮六絕、七上八下、九死一生

數一數二

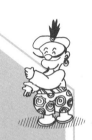

★為甚麼
冠軍就是第一名，亞軍指第二名。

★知識寶庫
「數一數二」是說不算第一也算第二。形容非常突出。

★造句範例
巴西是世界上數一數二的香蕉出口大國。

08

了解題目的內容或背後的故事，就能順利猜出符合題目的成語
或慣用語。

只怨放翁把妻休

把你的妻子休了，否則
我就吃了你母親！

GOOD BOY
演得非常好，我多
獎勵你十美元！

◎有點難嗎？沒關係，給你一點小提示，

答案就在底下這五個詞語之中喔！

無獨有偶、先怪陸離、令行禁止、不可收拾、獨一無二

光怪陸離

★為甚麼

「放翁」是陸游的別號。陸游在母親逼迫下休了自己的妻子。

★知識寶庫

這個成語並不是責怪陸游離婚喔！「光怪」是指光彩奇異，「陸離」是形容色彩繁雜。「光怪陸離」形容事物奇形怪狀，五顏六色。

★造句範例

置身光怪陸離的娛樂圈多年之後，她終於決定走下舞台，回歸平淡。

了解題目的內容或背後的故事，就能順利猜出符合題目的成語或慣用語。

司馬光砸缸

◎有點難嗎？沒關係，給你一點小提示，
答案就在底下這五個詞語之中喔！

一塌糊塗、覆水難收、急中生智、百密一疏、破釜沉舟

急中生智

★為甚麼

司馬光小時候與朋友在一個大水缸旁邊玩耍。有一個小朋友掉進了水缸。大家都不知道該怎麼辦的時候，司馬光砸破了水缸，水從洞裏流出來，小伙伴也得救了。

★知識寶庫

「急中生智」就是指在危急的時候突然想到好辦法。

★造句範例

司馬光在危急時刻急中生智，搬起地上的石頭將水缸砸破，救出了落到缸中的同伴。

了解題目的內容或背後的故事，就能順利猜出符合題目的成語或慣用語。

愚公之家

呼！終於到家了！

◎有點難嗎？沒關係，給你一點小提示，
　答案就在底下這五個詞語之中喔！

智者千慮、家徒四壁、滿載而歸、山明水秀、開門見山

開門見山

★為甚麼

傳說以前有一個老人，他家的門口有一座大山使他的家人出門非常不方便，後來他就發動全家以及後代挖山，想把這座山鏟平。這就是愚公移山的故事。

★知識寶庫

「開門見山」比喻說話或寫文章直截了當切入本題，不拐彎抹角。

★造句範例

有的人說話喜歡開門見山，而有的人卻喜歡拐彎抹角。

03

語文力大考驗

一、選擇：請選擇下面最合適的成語填在
括弧裏。

1. 他仗着自己有財有勢，做事（ ）。

 （文以載道、橫行霸道、無獨有偶）

2. 他如果有個（ ），叫他的孩子
 怎麼活呀！

 （三言兩語、三長兩短、七拼八湊）

3. 他當選總統的消息（ ），很快
 傳遍了全球。

 （不翼而飛、道聽塗說、不脛而走）

4. 他講話總是（ ），大家都覺得
 很不耐煩。

 （文以載道、有聲有色、咬文嚼字）

5. 他被這些（ ）的壞朋友給害慘了。

 （同甘共苦、自命不凡、唯利是圖）

6. 舞台上（ ）的燈光與布景，讓人
 目不暇給。

 （變幻莫測、光怪陸離、橫行霸道）

7. 士兵為了追趕上大部隊，（　　　）、
 日夜兼程。

（馬不停蹄、不翼而飛、一觸即發）

二、填空：將下列成語補充完整

1. 百（　　）百（　　）
2. 對症（　　）（　　）
3. 多此（　　）（　　）
4. 藏頭（　　）（　　）
5. 橫行（　　）（　　）
6. 偷天（　　）（　　）
7. 高（　　）遠（　　）
8. 原（　　）（　　）露
9. 人（　　）亦（　　）
10.（　　）（　　）而走

三、換詞：請把下面句子中畫線部分換成
 合適的成語

1. 在那些又餓又冷的日子裏，他們始終
 沒有放棄希望。（　　　）
2. 他覺得制定這麼多規矩真是像蠶吐絲
 一樣把自己包在裏面。（　　　）
3. 他一個人打掃就夠了，你還跟着來，
 真是沒有必要的舉動。（　　　）

語文遊戲真好玩 03

猜猜謎學成語❶

作　者：史遷
負責人：楊玉清
總編輯：徐月娟
編　輯：陳惠萍、許齡允
美術設計：游惠月

出　版：文房(香港)出版公司
2017年4月初版一刷
定　價：HK$30
ISBN：978-988-8362-92-9

總代理：蘋果樹圖書公司
地　址：香港九龍油塘草園街4號
　　　　華順工業大廈5樓D室
電　話：(852) 3105 0250
傳　真：(852) 3105 0253
電　郵：appletree@wtt-mail.com

發　行：香港聯合書刊物流有限公司
地　址：香港新界大埔汀麗路36號
　　　　中華商務印刷大廈3樓
電　話：(852) 2150 2100
傳　真：(852) 2407 3062
電　郵：info@suplogistics.com.hk